名家大手筆

經典新閱讀

蘭亭集序

U0063677

王羲之 文／書

商務印書館

《人生最深刻的感慨——〈蘭亭集序〉賞析》原載於《古文今讀初編》，由中文大學出版社授權轉載。

蘭亭集序

編　者　商務印書館編輯出版部

責任編輯　徐昕宇

書籍設計　涂　慧

排　版　高向明

校　對　甘麗華

出　版　商務印書館（香港）有限公司
　　　　香港筲箕灣耀興道三號東滙廣場八樓
　　　　http://www.commercialpress.com.hk

發　行　香港聯合書刊物流有限公司
　　　　香港新界大埔汀麗路三十六號中華商務印刷大廈三字樓

印　刷　中華商務彩色印刷有限公司
　　　　香港新界大埔汀麗路三十六號中華商務印刷大廈

版　次　二〇一九年七月第一版第一次印刷
　　　　© 2019 商務印書館（香港）有限公司

ISBN 978 962 07 4591 1

Printed in Hong Kong

目錄

一 書壇泰斗王羲之

無論你懂不懂書法，對王羲之亦不會陌生，他的書法成就超卓，即使你沒有欣賞過他的書卷，對他寫的《蘭亭集序》亦必定略有所聞，如此一位書法界巨人，他的藝術旅程究竟是怎麼樣的呢？

不愛功名愛書文

王羲之生於距今約一千七百年的東晉時代，他的家族是東晉名門望戶，在朝廷很有影響力，王羲之要謀得一官半職，在政治上一顯身手，並不困難，但他偏偏無心功名，後來更寓居會稽（今浙江紹興），閒來愛遊山玩水，賦文習書，卻反而給他帶來了名垂千古的另類功業。

紹興東湖
會稽就是今日的紹興，東晉時是南渡大家族喜歡聚居及興建園林的地方。

書法由他推向高峰

東漢末年的張芝和三國時的鍾繇曾經先後創出草書和楷書，率先為書法拓開大道，書法界一時間熱鬧非常，大戶望族都以學習書法為時尚。到王羲之出現，更將書法這門藝術推向第一個高峰，從此中國藝術再缺不了書法這一環節。

王羲之七歲開始學書，首先得到父親王曠的親自傳授，繼之又拜與王家有親緣關係的衛夫人為師，在成長過程中不斷吸收各家長處，鑽研各種書體，漸漸明白到要寫出好書法，應該有自己獨特風格。他把平生博覽所得的秦漢篆隸各種不同筆法，融入真行草體中，形成了具有王氏獨特風格的行書體勢，備受當時及後世推崇，而他更講求書法要有「氣韻」，成為「晉人尚韻」的典範。

王羲之精於各類書體，將漢末以來書法藝術各體中最具難度的楷書、行書、草書的藝術水平作了一次整體性的提升，成就前無古人，後世尊稱他為「書聖」。

你知不知道中國書法有哪幾種主要書體？

中國書法主要包括篆書、隸書、楷書、草書、行書五種書體。篆書是漢代以前書體的泛稱，分為大篆和小篆，以象形為基礎，字體富有圖畫性質。漢代以後，隸書盛行，其特點是將篆書圓勢筆畫變為方直，結構由繁複變為簡潔。楷書又稱真書、正書，是在隸書的基礎上增加直角勾趯的筆畫，字體亦由扁平趨向正方。草書又可分為章草和今草，章草含隸書筆意，今草表現方式最自由，文字結構簡約，筆畫糾連，最能讓書法家發揮個人品性。行書則是一種介乎楷書與草書之間的「非真非草」的書體，字體部分省略，但仍是獨立字體。

書法高手也是文章高手

書法家在練習時多寫詩賦經文，以求達到賞心悅目的藝術效果，所以很多書法家都懂得吟詩作文，王羲之當然也是個中高手，他流傳後世的文章主要是一些書札、幾首詩和《蘭亭集序》。

他的書札尤其受後人重視，有議政、品題人物、研討玄佛哲理的長信，也有邀人下棋、採菊、登高的短箋，無論敍事或抒情，隨興所至，直抒胸臆，保留了漢代人簡約雋永的風格。但若論影響深遠，則沒有一篇比得上《蘭亭集序》，當中寫景優美，感慨殊深，成為傳誦千秋的名篇。

王羲之擅長賦文，又精於書法，他的成就不僅是個人榮譽，更帶領中國書法進入一個全新境界，所創立的新書體，強調筆墨技巧背後的韻味氣度，為唐宋書法盛世奠下基石，堪稱中國書法藝術的大師。

書法所謂的「氣韻」是特殊功能嗎？

清人劉熙載在總結前人書法風格時說「晉人尚韻」，這裏的「韻」字解作氣韻。氣韻不只是落筆書寫的技巧，更是表現於書體以外的一種從容不迫的氣度，這種氣度是來自書者本身的品性，書體與書者合二為一，書者將感情傾注於筆端，體現中和之美。

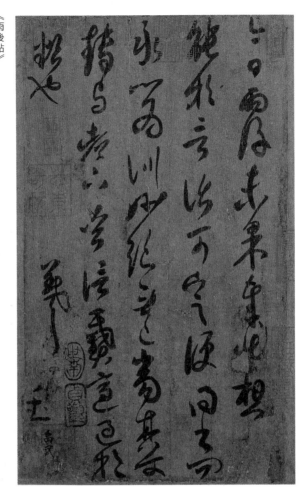

《雨後帖》

紙本，行草書，五行共四十四字。此帖書法墨色具濃淡變化，同運筆的啟收、頓挫轉折的徐疾和用力相吻合，無勾摹痕跡。此帖是古臨寫本。

行楷書與行草書有甚麼分別？

「行楷」與「行草」二體，是由王羲之兒子王獻之確立的。王獻之刻意打破楷書、草書兩者的界限，混融楷草二體，形成亦草亦楷的新書體，其中楷多草少，稱為「行楷」，或草多楷少，稱為「行草」。

《姨母帖》

《姨母帖》，原為《萬歲通天帖》中的第一帖。

唐代武則天當政時，王羲之家族後人王方慶進王氏一門的書翰，武則天命以真跡為藍本，用勾填方法摹後留在內府欣賞，通稱《萬歲通天帖》。原本真跡歸還王方慶，後已散佚。

此帖勾摹得很精妙，無論起筆、行筆、收筆和轉折之處，顯得自然純樸，沒有刻意賣弄技巧的俗氣，充分表現晋人書法的特點。

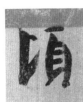

行筆折角渾圓

筆畫轉折之處，多採用
圓轉之筆，如「日」、
「自」、「頃」等字的折
角渾圓。

有峻領茂林脩竹又有清流激
湍暎帶左右引以為流觴曲水
列坐其次雖無絲竹管弦之
盛一觴一詠亦足以暢叙幽情
是日也天朗氣清惠風和暢仰
觀宇宙之大俯察品類之盛
所以遊目騁懷足以極視聽之
娯信可樂也夫人之相與俯仰
一世或取諸懷抱悟言一室之内
或因寄所託放浪形骸之外雖

人生最深刻的感慨 ——《蘭亭集序》賞析

陳耀南

東晉穆帝永和九年（三五三）陰曆三月三日，三十二歲（郭沫若據清人魯一同《右軍年譜》謂其時王氏四十七歲）的王羲之與孫綽、謝安、支遁等一班名士四十一人，在會稽山陰蘭亭飲酒賦詩，斐然成集，他就寫了這篇序，記述盛況，並且抒發人生深刻的感慨。

人生最深刻的感慨，莫過於作為萬物之靈，生於天地之間，而又如此無可奈何，無能為力。「人定勝天」這句話的有效程度非常小：窮通、得失、壽夭、生死……種種問題人都無法預知，無可左右。生命從何而來？有何意義？人生根本

於所遇暫得於己快然自足不
知老之將至及其所之既惓情
隨事遷感慨係之矣向之所
欣俛仰之間以為陳迹猶不
能不以之興懷況脩短隨化終
期於盡古人云死生亦大矣豈
不痛哉每攬昔人興感之由
若合一契未嘗不臨文嗟悼不
能喻之於懷固知一死生為虛
誕齊彭殤為妄作後之視今
亦由今之視昔悲夫故列
敘時人錄其所述雖世殊事
異所以興懷其致一也後之攬
者亦將有感於斯文

有沒有所謂意義？有生，又何以有死？諸如此類，從古以來，越是心思靈敏、感情豐富的人，就越容易被困擾，而又與平庸甚至愚鈍無知者一樣，得不到真正滿意的解答——除非他已經毫無懷疑接受了某些宗教，某些哲學，於是安於某種特定的解答。

莊子之學是一種聰明的解答。世事以變幻為常態，在萬化遷流中，一切差別都是相對的、短暫的；因此，生死可以等同，壽夭可以齊一。

問題是：這些高妙的理論，說說可以。在心平氣和、事不關己之時，尤其可以。當想到甚至發現那生死問題真的臨到自己，還能夠真正豁達灑脫的人就很少了。

在生活不太困難的時候，生命是可喜可樂的；在山明水秀、天朗氣清的環境，好友相聚，那歡欣愉快也是真實確切的。問題是：聚之後必然是散，生命的必然路向，是走往結束。樂終哀至，興盡悲來，那種失落空虛之感，往往是更難忍受，更難排遣，這是人類共有的感受，也是人類永恆的惆悵。

15

王羲之本文，就深刻地、真摯地描述了這種惆悵。

本文全篇三百二十餘字，可以略分為兩大段。

一開首，像現代新聞稿的「引子」一般，明快簡潔地交代了「五何」——何時、何地、何人、何物、何事；然後以清新自然的筆法，描繪「何如」——四方上下，逍遙觀賞，歸結為一個「樂」字。

樂，可惜是短暫的，而且跟著的是哀痛——不是一般的哀痛，而是古今如一、難排難解的哀痛。由對短暫的生命的眷戀與執著而發出的「死生亦大矣」這句古人的話，就變成代代相傳的「痛哉」！第二段就從「情隨事遷」的真理逼出了「修短隨化，終期於盡」的感喟。在這個深沉痛切的感喟下，南華秋水的妙理——「一死生、齊彭殤」就變成無效的鎮靜劑、失靈的止痛藥了！至於及時行樂，珍惜聚會，就不言而喻是應宜之舉。本段最後，交代了結集詩篇和寫入序文的因由，並且以「雖世殊事異，所以興懷，其致一也」，上承茫茫的往代，下期渺

16

渺的來世，本篇之感人者在此，文學之所以普遍永恒者亦在此。

人生不能常常姹紫嫣紅，即使中庸地用「盡人事以安天命」自勉的儒者，也有深摯地感喟無常的片刻。本篇就是道家思想流行、佛家思想將盛的時代，一位妙才慧心的藝術家，用靈妙的手法凝住的片刻。

（本文原載《古文今讀初編》，作者是香港著名作家。）

談神龍本《蘭亭帖》

啟功

本文提要：啟功先生高度評價神龍本《蘭亭帖》在書法史上的特有價值，在流傳後世的各種刻本、摹本中，「神龍本」最忠於王羲之的真跡，間架結構精美，行筆的過程、墨彩的濃淡，都非常清楚，古人說：「摹書得在位置，失在神氣」，此卷卻是自然渾成，有血有肉，不失神氣的。

王羲之的《蘭亭序》文章，在駢儷盛行的六朝前期，是一篇不為風氣所拘、具有特殊風骨的作品。他親筆所寫這篇文章的草稿，即世傳的《蘭亭帖》，字跡妍麗，也是鍾繇以後的一個新創造、新成就。

我們從碑版和牋牘中看到漢魏之際的書法，逐漸融合並發展漢隸和草書的結構和筆勢，形成了「真書」和「行書」，這要以鍾繇的章疏字跡為代表，但他的

結字和用筆都比較簡單樸拙，或者說姿態不夠華美。

到了東晉王羲之，在鍾繇的創作基礎上加工美化，無論恭楷的真書（像《旦極寒》等帖），或稍流動的行書（像《蘭亭帖》、《快雪時晴帖》等），或縱橫的草書（像《十七帖》、《淳化閣帖》中草書各帖），都表現了一種新穎姿媚的風格。試以近代西北出土的前涼張駿、張重華父子時西域長史李柏的書疏稿來看，這篇稿的書寫時間，相當東晉永和初年，距離王羲之寫《蘭亭帖》時早不到十年，所用的「行書」形式，也是一類的，而筆法姿態遠不如《蘭亭帖》那樣美觀。這固然可以推到地區南北的因素上，但再看米芾所刻《寶晉齋帖》中謝安的《慰問帖》，與《蘭亭帖》比，並無南北之分，卻也不那麼妍美。可見王羲之所以成為書法史上的一個祖師，實是由於具有特殊創造的緣故。唐代韓愈《石鼓歌》說：「羲之俗書趁姿媚」，這真說出了王羲之書法的特點。韓愈要以「古」為「雅」，那麼即是李斯篆、蔡邕隸對於《石鼓》來說，也可算作「俗書」了。這先不必去管他，只看

「趁姿媚」的評語，雖然是從諷刺角度出發，卻客觀上道出了王羲之的風格特點。

清代有些人以晉代碑版上的隸書、真書來衡量《蘭亭帖》，並懷疑《蘭亭帖》不是晉人的字跡，以為只是陳、隋至唐代的人們仿寫或偽造的。他們不想碑版和賤牘的體用不同，不能運用同樣的體勢，並且即使同屬賤牘範圍，王羲之的所以著名，也正在他創造了妍麗的風格，改變了舊有姿態。分清這一問題，王羲之在書法史的作用和《蘭亭帖》的藝術特色，才容易了然。

王羲之的《蘭亭帖》原跡已被殉葬在唐太宗的昭陵裏，後世所傳，只是一些摹拓本和石刻本。唐代名手精摹的本子，到了宋代已不易多得。北宋前期在定武軍（今河北定縣）地方發現了一塊石刻《蘭亭帖》，摹刻的又較其他刻本精緻，拓本在當時自更易於流傳，於是定武石刻便被人們認為是《蘭亭帖》的真影了。後來定武石刻捶拓得逐漸模糊，便產生了是禿筆所寫的錯覺。所以趙孟頫《蘭亭十三跋》裏說：「右軍書蘭亭是已退筆」。後人又因它的筆畫已鈍，便說是歐陽

《蘭亭集序》的真跡在哪裏？

相傳唐太宗酷愛王羲之書法，尤其想得到《蘭亭集序》帖，下詔購求。王羲之的七世孫智永和尚死後，便把這件墨寶傳給了他的徒弟辯才。後來此帖由唐太宗取得。公元六四九年，太宗病危，召太子李治到病榻前，遺囑以《蘭亭集序》陪葬。從此真本遂不見於人間，世傳的都只是歷代的摹本。

詢所臨;而一些唐摹墨跡本筆畫鋒利流動,便說是褚遂良所臨;又常有人把一些

失名人所摹的《蘭亭帖》隨便指為唐代某家所摹,其實都是毫無根據的。清代有

人又在歐、褚臨摹這些訛傳下,認為今傳的《蘭亭帖》只是歐、褚的字跡,不能

代表王羲之,這大約都由於沒有看到過精緻的摹本所致。

究竟王羲之《蘭亭帖》的本來面目應該是個甚麼樣子?現在的摹拓本或石刻

本中哪種本子傳摹得最精緻,或說最有接近原本的可能呢?我們綜合來看,要以

「神龍本」為比較優異。這卷是白麻紙本,高二十四點五厘米,寬六十九點九厘

米,今藏故宮博物院。

現在初步把這一卷和其他唐代拓摹、定武石刻的本子相較,發現以下幾項

特點:

(一)這卷的字跡不但間架結構精美,而行筆的過程、墨彩的濃淡,也都非

常清楚,古人說:「摹書得在位置,失在神氣」,這卷卻是有血有肉,不失神氣

「臨摹」是抄襲嗎?

其實習字之法,我們都統稱為「臨摹」。但細加區別,則「臨」是置範本在旁,觀其大小、濃淡、形勢而學;「摹」是以薄紙覆範本上,隨其曲折婉轉用筆描習之。古人認為,臨書易得筆意,摹書易得間架位置,學書過程中二者得兼而用之。

的。例如拿唐代懷仁《集王聖教序》中摹集《蘭亭》裏的字，和這卷相比，即最肥的《墨皇本聖教序》，也比這本還瘦，但那些字在這卷裏，並不顯得臃腫癡肥。

（二）這卷具有若干處破鋒（例如「歲」、「群」等字）、斷筆（例如「仰」、「可」等字）、賊毫（例如「暫」字「足」旁），摹者都表現了謹慎精確的態度。

（三）墨色具有濃淡差別，改寫各字，如「曰」、「向之」、「痛」、「夫」、「文」和塗去的「良可」，都表現了層次的分明。還有兩個字，即「每」字原來只寫個「一」字，大約是因與下句「一契」的「一」字太近，嫌其重複，改為「每」字，這裏「每」字的一大橫，與上下文各字一律是重墨，而「每」的部分卻全是淡筆，表現了改寫的程序。還有「齊」、「殤」二字一律是橫放的間架，也全是重墨所寫，中間夾了一個「彭」字，筆勢比較收縮，墨色也較濕、較淡，可知最初沒有想好這裏用甚麼字，空了一格，及至下文寫完，又回來補上這「彭」字。從這兩個字的修改，可以多知道些王羲之當時起草構思和修辭的情況，但這不但是石刻所不

神龍本是甚麼？

神龍本是指由唐太宗時代文臣馮承素奉旨勾摹的王羲之《蘭亭序》書卷，由於卷首鈐有唐中宗年號「神龍」印，後世稱此卷為「神龍本」。

破鋒

破鋒，又稱散鋒，利用散亂筆毛尖，一筆下來出現許多叉線。

斷筆

「斷筆」指原本相連屬的筆畫，作書時故意斷折之，以求人為的殘斷古樸之狀，亦稱「剎筆」。

賊毫

「賊毫」指書法用筆的劣鋒。

馮承素是誰？

馮承素，唐太宗時代的人。唐太宗曾出王羲之《樂毅論》真跡，令馮摹以賜諸臣。時評其書「筆勢精妙，蕭散樸拙」。

能表達，即是普通摹拓本也絕對罕見這樣的例子。

（四）這本的行氣疏密，保存了起草時隨手書寫的自然姿態：前邊開始寫時較疏，後邊接近紙尾時較密。這幅摹寫用的紙，在末行左邊尚有餘紙，可見末幾行的擁擠並非由於摹寫用紙的不夠，而是依照底本的原式。至於定武石刻，把行款排勻，加上豎格後，這種現象便完全看不到了。

只從這幾點來看，足知這卷保存《蘭亭帖》原本的跡象。所以元代郭天錫跋這卷說是「於蘭亭真跡上雙鈎」；又說：「毫鋩轉折，纖微備盡，下真跡一等」；又說：「宜切近真」；這並非一般的誇耀，實是受到這些顯證的啟示。

或問：這卷中的破鋒、斷筆、賊毫等等現象，是否出於唐代某一書家臨寫時信筆所致？怎能便認為是王羲之原跡上的現象？回答是：（一）具有這些現象的唐摹本，不止這一卷，只是這卷裏更多些；即定武石刻也還存在「群」字下腳雙鈎的痕跡；又懷仁《集王聖教序》裏也同樣存在着一些這樣的痕跡；可見這並

24

改寫字層次分明

非是源於唐代某一臨寫者自己偶然出現的毛病。（二）像「每」字的改筆，「彭」字的補填，信筆臨寫的人又何必多費這一道手續呢？因此可以判斷它們是王羲之《蘭亭帖》原跡裏所有的，而這卷描摹的精確，也正足以取信於人。按唐摹《蘭亭帖》有兩方面的價值：一是書法藝術，足資臨習借鑒；一是王羲之原本的面貌，足供研究探索。「神龍本」，是堪稱俱有的。

一般的石刻字跡，最容易出現一種「古樸」的藝術效果，因為字口經過刀

刻，筆畫中又無濃淡。這在刊刻印章的過程中，最易體會：用筆寫在印石上的字跡，多半不如刻出來的字跡使人覺得「厚重」。在書法中也是一樣。這卷摹拓的特色之一，既是注意墨彩的濃淡，當然不如石刻不分濃淡的那樣「渾厚」，也恐不如有些平填濃墨的摹拓本那樣「呆重」，這正是這卷的優點，而非缺點。

在明、清以來所存的摹本《蘭亭帖》中，確出唐摹、傳流有據的，約有三本：即這卷裏文嘉跋尾所說：「宜興吳氏本」、「陳緝熙本」和這卷「神龍本」。今存的陳氏本，正帖已是後人重摹，附裝原跋，現藏故宮博物院。「宜興吳氏本」自清初吳升《大觀錄》卷一著錄後，即無蹤跡。吳升說那卷：「牙色紙本堅厚，自非唐以後物，字畫鋒韜鍔斂，絕無尖毫纖墨一點敗闕，而濃潤之氣，奕奕煥發，唐摹禊帖，此當稱首。」從這些話來看，它必不能表現「神龍本」中的濃淡墨色，那麼它「稱首」的資格，也就大成疑問了。總之今天所見的唐摹《蘭亭》，還沒有一件能夠勝過這「神龍」一卷的。

不痛哉每攬昔人興感之由

若合一契未嘗不臨文嗟悼不

齊越殤

顯現修改痕跡

27

王羲之《蘭亭序》

馬國權

王羲之所寫的《蘭亭序》，是我國書法藝術寶庫中的一顆明珠。稿本二十八行，凡三百二十四字，遒媚勁健，入化出神；其中「之」、「以」、「為」、「也」等字都有重複，特別是「之」字多凡二十餘個，但都結構不同，神韻各異。傳說羲之酒醒之後曾重寫數十本，始終也不及原作的瀟灑瑰麗，自認生平的絕作。《王羲之本傳讚》說得好：「觀其點曳之工，裁成之妙，煙霖霧結，狀若斷而還連，鳳翥龍蟠，勢如斜而反正，翫之不覺為倦，覽之莫識其端。」這段評語，真是恰切之論。

可惜的是，這一藝林劇跡在人間只存留了三百年光景便湮沒了。原來羲之在臨終時遺命以《蘭亭序》為傳家寶，七傳至智永（隋代大書家），因屬僧人，無後可傳，便留與徒弟辯才珍藏賞玩。據何延之《蘭亭記》說，唐太宗李世民極愛

義之書法，千方百計欲佔《蘭亭序》而不可得，後以御史蕭翼喬裝商人到永欣寺與辯才來往，騙取辯才信任，摸清底細，才把秘藏在寢室樑上暗楹中的《蘭亭序》騙走，而落在李世民手中。唐太宗在臨死時叫他的兒子以《蘭亭序》為陪葬之物，從此，這一名作便湮沒於昭陵了。

原作是湮沒了，由於名匠的鈎摹傳拓與書法家們的臨寫，《蘭亭序》的概貌今天我們還可以彷彿地窺見到。東坡詩云：「蘭亭繭紙入昭陵，世間遺跡猶龍騰」，這是實在的話。《蘭亭序》對後世書法家們的滋養和熏陶，確是很大的。傳世的《蘭亭》本子不下千百種，所以考訂《蘭亭》版本，後來也成為專門的學問；但大致說來，主要不外是摹本和石刻本兩種罷了。

摹本，就是複製的墨跡。主要是指雙鈎後填墨而言。廣義地說，臨本也可以包括在內。現藏故宮博物院的「神龍本蘭亭序」（或稱馮承素摹本），就是唐摹本中的精品。據專家考證，這是唐太宗時《蘭亭序》入內府後，拓書人據原跡所作

29

的複製墨本。其特點為：一、行款緊湊，聯絡得宜，上下字與前後行有互相呼應

之妙，不若中界直綫者之礙其聯繫；二、筆法變化繁多，同樣的點畫落筆亦可見

其異趣，如「暢敍」之「暢」，「申」字的一長直，前者從右偏斜向左，成一斜拐再

向下直去，後者則筆鋒在左，向右一折直下；三、牽絲清楚，筆道了然，如「激」

字中之由「白」「方」二字組成，「每攬昔人興感之由」之「每」，實原「一」字而改，

均毫厘可辨。這一本子確是比較酷似原跡的本來面貌。褚遂良的臨本也是佳作，

儘管裏邊有臨寫者個人的筆意，但亦頗能體會原作精神；李公麟以「妙絕千古」

作評，這是很公允的。

石刻本當然以「定武本」為最著名。傳說是李世民命歐陽詢臨摹後刻置學士

院中，在五代石流定州「定武軍」，故名。這一本子以「群、帶、右、流、天」五

字未剜為貴。宋米元章詩「此書雖向昭陵朽，刻石猶能易萬金」，可見一本名拓

都有它的珍貴價值。元人趙子固得到宋代詩人姜白石舊藏的定武本，一日乘舟遇

風，人掉在水裏猶堅抱帖子不放，後題「性命可輕，至寶是保」八字於拓本上，世稱「落水蘭亭」。此外，還有「玉枕蘭亭」等等，限於篇幅，這裏就不一一介紹了。

（本文原載於《藝林叢錄》第一編，作者是香港著名金石書法家。）

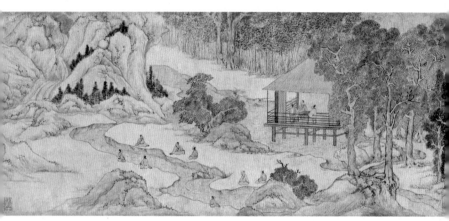

文徵明《蘭亭修褉圖》

此圖為明代著名書畫家文徵明所繪，其內容表現的正是王羲之與文友及親族謝安、孫綽、釋支遁等四十一人，於浙江紹興西南的蘭亭雅集的情景。

三 名篇賞與讀

閱讀如飲食，有各式各樣：

一目十行，匆匆一瞥，是獲取信息的速讀，補充熱量的快餐，然不免狼吞虎嚥；

口誦手書，細嚼慢嚥，品嚐個中三味，是精神不可或缺的滋養，原汁原味的享受。

以書法真跡解構文學經典，目光在名篇與名跡中穿行，

從容體會一字一句的精髓，充分汲取大師的妙才慧心，領略閱讀的真趣。

永和九年①，歲在癸丑。暮春之初②，會於會稽山陰之蘭亭，修禊③事也。

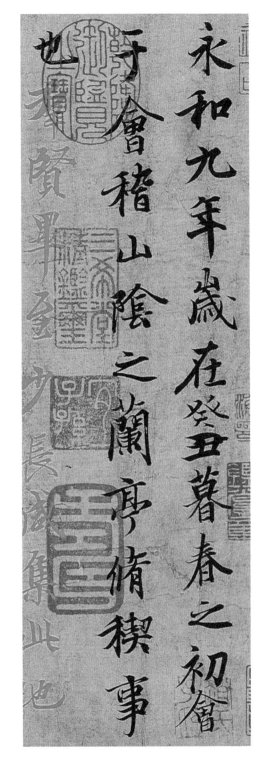

蘭亭

蘭亭遺址內有一刻
石，石上刻了整篇
《蘭亭集序》，是清
代康熙皇帝南巡至
紹興蘭亭時親書的。

永和九年，是農曆癸丑年，晚春三月初，各朋友在會稽郡山陰縣的蘭亭聚會，一起舉行修禊的儀式。

註釋

① 永和是東晉穆帝的年號，即公元三五三年。

② 指農曆三月初。暮春為春季最後一個月。

③ 古代風俗，在三月初三到水邊洗濯，消除不祥。

群賢畢至，少長咸④集。

36

群賢相敍蘭亭
這是清代康熙年間的五彩瓶，瓶上繪有王羲之與友人相聚蘭亭的景況。

眾多賢才都來到這裏，年少的、年長的全聚集在一起。

註釋
④ 咸，都。

此地有崇山峻嶺，茂林修竹；又有清流激湍，

映帶⑤左右。

紹興的崇山峻嶺

此為《康熙南巡圖》（第九卷）的局部，畫家筆下的紹興崇山峻嶺異常優美。

這裏有高聳的山、陡峻的嶺，茂密樹林和修長翠竹；還有清澈的急流，輝映在蘭亭左右。

註釋

⑤ 輝映。

引以為流觴曲水⑥，列坐其次⑦。

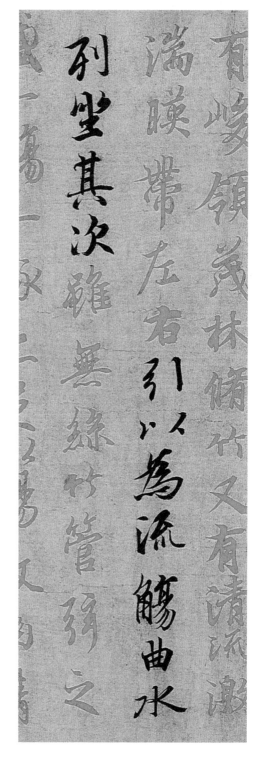

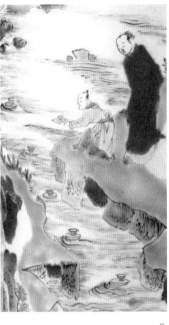

曲水

觴

將酒杯放到流水上去，各賓客按次序坐在水邊各地方，待酒杯漂到身前便拿起來一飲而盡。

註釋

⑥ 觴是酒杯；曲水，為彎曲水道。

⑦ 次，解作地方。

雖無絲竹管弦之盛，一觴⑧一詠，亦足以暢敍幽情⑨。

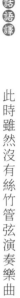

此時雖然沒有絲竹管弦演奏樂曲的熱烈，但是一邊飲酒，一邊詠詩，也足以盡情地表達深遠的情思。

註釋

⑧ 觴，酒杯。這裏引申為飲酒。

⑨ 深遠或高雅的情思。

43

是日也天朗氣清惠風和暢仰

觀宇宙之大俯察品類之盛

原文

是日也，天朗氣清，惠風和暢。仰觀宇宙之大，俯察品類之盛⑩。

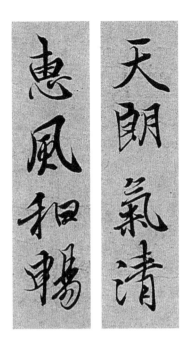

這一天，天氣清朗，春風和爽，大家抬頭觀看廣大宇宙，低頭察視萬物的繁盛。

註釋

⑩ 萬物的繁盛。

所以遊目騁⑪懷，足以極視聽之娛⑫，信可樂也。

盡情觀覽，抒發胸臆，享受大好春光裏看與聽的樂趣，實在太快樂啊。

娛信可樂也夫人之相與俯仰

一世或取諸懷抱悟言一室之內

或因寄所託放浪形骸之外雖

趣舍萬殊靜躁不同當其欣

於所遇暫得於己快然自足不

知老之將至及其所之既惓情

夫人之相與，俯仰⑬一世。或取諸懷抱，悟言⑭一室之內；或因寄所託，放浪形骸⑮之外。雖趣捨萬殊，靜躁⑯不同，當其欣於所遇⑰，暫得於己⑱，快然自足，不知老之將至。

人與人相處在世上，轉眼便度過一生。有的人將自己的抱負，與友人在室內敍談；有的人借外物寄託情懷，無拘無束地生活。雖然人們的處世態度千差萬別，或恬靜，或浮躁，各不相同，但是如果他們對於所遇到的事物感興趣，心裏暫時得意，欣然自足，就會忘記衰老將要來臨。

註釋

⑬ 俯仰，低頭抬頭，比喻時間短促。
⑭ 悟言，對面敍談。
⑮ 放浪，無拘無束。形骸，身體。
⑯ 恬靜，浮躁。
⑰ 對所遇到的事物感興趣。
⑱ 自己心裏暫時得意。

及其所之既倦，情隨事遷，感慨係⑲之矣。

随事遷感慨係之矣及其所之既惓情

知老之將至及其所之既惓情

欣倪仰之閒以為陳迹猶不

等到他們對所得到的東西厭倦了，情趣亦隨之變化，感慨跟着來了。

註釋
⑲ 係，接續。謂感慨之情便會緊接而來。

51

向⑳之所欣，俛㉑仰之間，已為陳跡，猶不能不以之㉒興懷。

隨事遷感慨係之矣

欣俛仰之間以為陳迹猶不

能不以之興懷況脩短隨化終

52

先前感興趣的事情轉眼已成為陳跡，難免會引發一些人生感慨。

況修短隨化㉓，終期於盡㉔。古人云：「死生亦大矣。」豈不痛哉？

何況人的壽命長短全由天定，最終究竟是歸於空無呢。古人說：

「死和生也算是件大事啊！」這怎能不叫人悲痛萬分呢！

註釋

㉓ 修短，壽命長短。隨化，造化。

㉔ 盡，空無。

不痛哉

每攬昔人興感之由

若合一契未嘗不臨文嗟悼不

能喻之於懷固知一死生為虛

每覽昔人興感之由㉕，若合一契㉖，未嘗不臨

文嗟悼，不能喻㉗之於懷。

每當看到古人發生感慨的緣由也相同，就像符契相合，人們沒有不面對前人的文章而嗟歎悲悼的。

註釋

㉕ 由，緣由。指對人生的哀樂、壽夭、生死感慨的共鳴。

㉖ 符契，意思即各人也一樣。

㉗ 喻，知曉、明白之意。

能喻之於懷。固知一死生為虛

誕，齊彭殤為妄作。後之視今，

亦由今之視昔　悲夫！故列敘時

人，錄其所述。

原文

固知「一死生」為虛誕，「齊彭殤」為妄作 ㉘。

後之視今，亦猶今之視昔，悲夫！故列敍時

人，錄其所述。

58

今天才知道把死和生看得完全一樣是荒誕的，把長壽的彭祖與短命的人等量齊觀是虛妄的。後代的人看今天的人看不見，也正如同今天的人看不見過去的人一樣，這是多麼可悲的事情啊！所以我一一記下今天在這裏聚會的諸君的名字，抄錄下他們寫的詩作。

註釋

㉓ 一死生，齊彭殤，均為莊子看法，莊子視生與死，長壽與短命相同。虛誕、妄作，都解作胡說的意思。

雖世殊事異，所以興懷㉔，其致一也。後之覽者，亦將有感於斯文。

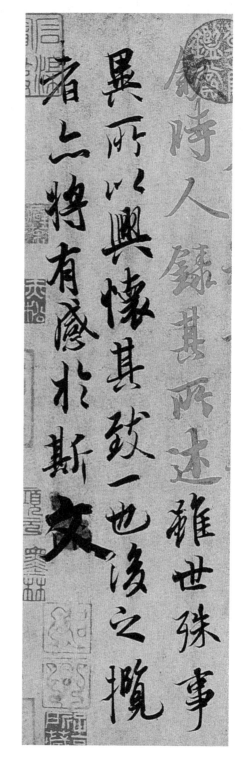

60

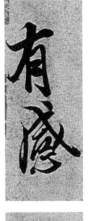

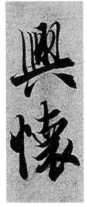

即使時代不同，事情各異，興發感慨的結果是一致的。後代的讀者，也必將因看到我的這篇序文而生發無窮的感慨吧！

註釋

㉔ 興懷，與「興感」意義相同。

附在書帖前後的印鑒有甚麼作用

印在書帖前後的古代印鑒既是考察承傳軌跡的時代標誌，也是鑒別真偽的重要證據。印鑒有官私之分，官印指皇室內府之印，私印即私家鑒藏印。神龍本內有很多印鑒，包括唐宋元明清五朝的官印及私印。

唐代「神龍」

宋代「紹興」

宋代「副騑書府」

明代「項元汴家珍藏」

元代「吳興」

元代「趙」

明代「洪武內府」

元代「趙子昂氏」

元代「趙孟頫印」

清代「乾隆御覽之寶」

元代「松雪齋」

63

蘭亭——東晉名士清談勝地

玄學由來

魏晉六朝時，以研究儒家經典為主的兩漢經學已經沉寂，繼而盛行的是玄學，玄學的精神主要出自《易經》、《老子》及《莊子》。玄學是在東漢末年，於中原士大夫階層中開始流行的。當時政局動盪，社會秩序崩潰，士人對傳統名教規範產生懷疑和不滿，而老子、莊子思想中自由和無為的精神，正好用來解脫傳統儒家禮教對士大夫的束縛。

有些玄學名流恣意任性、放浪形骸，以「竹林七賢」表現得最為淋漓盡致，

我們熟悉的劉伶、嵇康、阮籍便是其中代表人物；而另有一些有識學士則逃避現實，在入仕參政之餘，同時倡導莊子的逍遙思想，追求自然野趣，或山林隱居，或習文交友，寄情山水，希望得到心靈的慰藉及精神的超脫。蘭亭集會中的人物大多屬於後者，他們原有志於仕途，但動盪的政局令他們無心戀棧，辭官歸隱，間來相聚暢飲。

玄學清談的副產品

《蘭亭集序》又名《蘭亭序》、《蘭亭宴集序》、《蘭亭修禊序》、《臨河序》、《禊帖》。東晉穆帝永和九年（三五三）三月三日，王羲之和當時的名士孫統、孫綽、謝安、支遁等四十一人，為過修禊日，宴集於會稽山陰的蘭亭。這次的集會很熱鬧。與會的人作了些詩，而王羲之則為那些詩作了這篇序，記下宴集的盛況，在記述遊樂的同時，也流露了對人生無常的感慨。

東海

揚州 ● 江
建康 ●

長 江

▲蘭亭

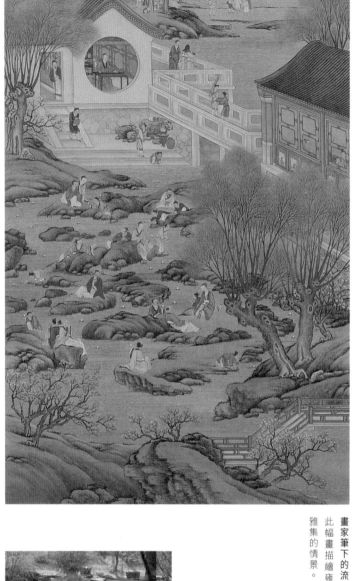

畫家筆下的流觴曲水

此幅畫描繪雍正皇帝在圓明園中仿效蘭亭雅集的情景。

流觴曲水

當年王羲之與友人曲水流觴，舉修褉之事的激湍清流。

甚麼是流觴曲水

「流觴曲水」是一種節令時俗。眾人沿溪水而坐，把酒杯盛酒放在水裏漂流，停在誰面前，誰就得飲酒。據說流觴曲水起源於周公建成洛邑之時，不知是否可靠。不過到晉代特別流行。

與會名士

參加是次蘭亭宴集的名士大部分為王羲之的朋友，當中較為後世熟悉的有孫統、孫綽、謝安和支遁。王羲之與這幾位友人都有共同意趣，就是喜愛遊山玩水，趁此次聚會飲酒賦詩。

孫氏兄弟

孫統和孫綽是兩兄弟，都是東晉太原中都（今山西平遙西南）人。孫統，善

「修禊」是甚麼節日？

古代民間習俗於農曆二月上旬的巳日（三國魏以後始固定為三月初三）會到水邊嬉戲，以祓除不祥，稱為修禊。古人臨水修禊不只在春季三月舉行，亦有行於秋季七月者，但以春禊為常規習俗。這習俗流傳千年，至一九一三年舊曆三月初三，此年亦是癸丑年，即與王羲之蘭亭修禊同一甲子，梁啟超曾約集當時名士修禊於北京西直門外萬生園，出席者四十餘人，當日各人飲酒賦詩，後更編成《修禊詩錄》。可見古今文人雅士都有過修禊日的習俗。

於文賦，當時征北將軍褚裒聞其名聲，欲任命他為參軍，但他推辭不就，居於會稽一帶，寄情山水玩樂。他的弟弟孫綽亦博學善文，好遊山玩水，其詩多言玄理，是玄言詩的代表人物。

孫統在宴集裏賦詩如下：

「茫茫大造，萬化齊軌，罔悟玄同，竟異標旨。平勃運謀，黃綺隱几。凡我仰希，期山期水。」

「地主觀山水，仰尋幽人蹤，迴沼激中逵，疏竹間脩桐，因流轉輕觴，冷風飄落松。時禽吟長澗，萬籟吹連峰。」

孫綽詩如下：

「春詠登台，亦有臨流。懷彼伐木，肅此良儔。修竹蔭沼，旋瀨縈丘。穿池激湍，連濫觴舟。」

「流風拂枉渚，亭雲蔭九皋。鶯羽吟修竹，游鱗戲瀾濤。攜筆落雲藻，微言

68

剖纖毫。時珍豈不甘，忘味在聞韶。」

佛僧客人

支遁，即支道林。家裏世代信奉佛教，自幼便讀佛經，二十五歲出家，是般若學即色宗創始人。與謝安、王羲之等交遊，好清談玄理，時人將其與向秀並稱為清談代表人物。

世交摯友

謝安是王羲之的世交，他的家族為北方高門，永嘉之亂後南渡。自少已有盛名，深得朝廷重臣王導器重，但屢獲招攬也不願出仕，寓居會稽。他的最大功績是「淝水之戰」。三八三年，前秦苻堅出兵，大舉南下，京師震恐。謝安受命為

征討大都督，於淝水大敗敵軍，世稱「淝水之戰」，奠定了南北分治的局面。可惜往後仕途並不順利，只好與友人支遁及王羲之遊山玩水。謝安本身也愛好書法，宋代書法家米芾讚賞他的書法出於自然，有別於鍾繇、王羲之。

謝安在蘭亭聚會裏賦四言詩及五言詩各一首：

「伊昔先子，有懷春遊。契茲言執，寄傲林丘。森森連嶺，茫茫原疇。迴霄垂霧，凝泉散流。」

「相與欣佳節，率爾同褰裳。薄雲羅陽景，微風翼輕航。醇醪陶玄府，兀若遊羲唐。萬殊混一象，安復覺彭殤。」

王羲之與謝安私交甚篤，亦促成兩家族建立姻親關係。東晉時，兩家族在政治方面的顯赫地位可謂不相伯仲。唐代詩人劉禹錫的《烏衣巷》有「舊時王謝堂前燕，飛入尋常百姓家」的名句，其中「王謝」就是指王羲之與謝安的家族。

孫統蘭亭詩作

此書帖是明代書法
家董其昌《行書臨柳
公權蘭亭詩卷》中寫
孫統詩的部分。

孫統

滗々大造萬化齊軌

罔悟玄同覽異摽

盲率勃運摸黃綺

隙机凡我仰希期

山期水

謝安《行書中郎帖》

八月五日告淵朗廓仍清宗

允等何尚酷禍纂集中

郎省至逝溪

五情破裂不自堪忍痛

當奈何當復奈何

慕斷絕號咷不知

為心奈何奈何

安疏

《世說新語》如何記述王羲之

在《世說新語》裏有三則故事是介紹王羲之的。因為王羲之曾入庾亮幕府，拜為右軍將軍，所以在故事裏多稱呼他為王右軍。這三則故事分別出自《假譎》、《容止》和《言語》，有描寫王羲之的外貌，亦有記述他童年時臨危不亂的軼事，以及他與好友謝安就國事對談的記錄，從不同角度認識王羲之。

《假譎》第七則

王右軍年減十歲時，大將軍甚愛之，恒置帳中眠。大將軍嘗先出，右軍猶未起。須臾，錢鳳入，屏人論事，都忘右軍在帳中，便言逆節之謀。右軍覺，既聞所論，知無活理，乃剔吐污頭面被褥，詐孰眠。敦論事造半，方意右軍未起，相與

《世說新語》是本怎樣的書？

《世說新語》由南朝宋劉義慶編撰，距今已有一千五百多年。此書主要記述魏晉時期士人的言行思想，反映了「魏晉清談」的風貌。依內容可分為「德行」、「言語」、「政事」、「文學」等三十六類，每類收有若干則，每則以一個人物為中心，全書共有一千多則，每則文字長短不一，有的數行，有的三言兩語。

大驚曰：「不得不除之！」及開帳，乃見吐唾縱橫，信其實熟眠，於是得全。於時稱其有智。

王羲之不足十歲時，大將軍王敦非常疼愛他，常讓他在軍帳裏過夜。有一次王敦先起床，羲之還在睡覺。過了一會兒，錢鳳進來，他們吩咐其他人離開，秘密商議起事情來。王敦全忘了王羲之還睡在帳子裏，就談起謀反之事。義之醒來，聽到他們的談論，明白如被發現偷聽了談話，就沒有活命的希望，於是就攪動喉舌，吐出涎水，弄得頭臉被褥上全是唾液，以假裝睡得很熟。王敦二人商量事情到一半時，才想起義之還沒起床，二人彼此都十分吃驚，說：「不得不殺死他！」等到掀開帳子，見他唾液吐得到處都是，就相信他真是睡熟了，因此，他的性命才得以保全。當時的人們都稱讚他聰明。

73

時人目王右軍：「飄如游雲，矯若驚龍。」

白話語譯

當時人品評王右軍說：「他飄然像浮遊的彩雲，矯健似飛動的神龍。」

王右軍與謝太傅共登冶城。謝悠然遠想，有高世之志。王謂謝曰：「夏禹勤王，手足胼胝；文王旰食，日不暇給。今四郊多壘，宜人人自效。而虛談廢務，浮文妨要，恐非當今所宜。」謝答曰：「秦任商鞅，二世而亡，豈清言致患邪？」

白話語譯

王羲之和謝太傅一同登上冶城。謝太傅悠閒自在地出神遐想，頗有超

脫世俗的志趣。王羲之對謝太傅說：「夏禹勤於王事，手腳都生滿了厚繭；周文王整天忙碌，一點空閒也沒有，吃飯常拖得很晚。現今國家正值戰亂，每個人都應當為國效力。但空談玄理，荒廢政務，講究浮文，妨礙國事，恐怕不是今天所應當做的吧？」謝太傅回答說：「秦國任用商鞅，只傳了兩代就滅亡了，難道也是清談所造成的禍害嗎？」

陳寅恪考證王羲之愛鵝說

王羲之對鵝情有獨鍾，關於他愛鵝的故事很多。相傳山陰有一道士精於養鵝，王羲之特意往那裏參觀，見群鵝在水裏浮浮沉沉，悠然自得，心中非常喜愛，要求道士把這群鵝賣給他。道士說：「我的鵝是不賣的，如果你肯為我寫一卷《道德經》，我願意舉群相送。」王羲之欣然命筆，很快就寫好了《道德經》，道士就把這群鵝裝在籠子裏讓王羲之帶走。這就是後來人們傳頌的「書成換白鵝」的故事。

關於王羲之愛鵝，有以為他從鵝的游水動作而體會用筆方法。對於這說法，歷史學家陳寅恪持不同意見，陳氏在《天師道與濱海地域之關係》一文裏，提及東晉王、郗兩世家均信奉道教，同時亦精於書法，究其原因，主要是宗教與藝術互惠發展。而據古代醫家書冊，證明鵝可解五臟丹毒，是上品本草，所以道士養

花溪卷寅秋九月山陰任頤伯年寫

鵝與王羲之愛鵝也本於鵝在醫藥上的價值，非鵝姿對筆勢有何啟發。同時陳氏認為道士以鵝換王羲之親書《道德經》，絕非貪圖王羲之的墨寶，只因《道德經》為道教經典，必須由精於書法的人來寫，所以道士是出於一片對宗教尊敬之心，而寫經也是宗教上的一項功德，王羲之自然也欣然提筆。

也許因王羲之在書法上成就斐然，故後人多將其生平事跡與書法扯上關係，甚者更穿鑿附會，而陳寅恪從歷史典籍考證實情，通達情理，尤其可信。

《羲之愛鵝圖軸》
此圖出自清代畫家任頤的手筆，主要根據王羲之觀鵝習筆勢的傳說而作。

右米姑祕玩天下法書第一唐太宗既獲此
書使馮承素韓道政趙模諸葛貞之流
摹賜王公褚遂良時為起居郎蓋拾校也
此軸在蘇氏命為褚摹觀意易改誤數字
真是褚筆落筆直書餘皆雙句清潤有
秀氣轉楷芒鍔備盡與真多異非知書
老所不能到毋惜所收載肥瘦乃是乙
人所作正以此本為之

米芾《行楷書蘭亭序跋讚卷》

家裏堂書而復卷嵗嵗不□

翰墨戲筆滇標書存爲式戒孫胎

陵玉梳巳出我溫等類誰寶真物水

月何殊志專方一繡續金鑲瑤檥錦

緯琦嫩元章守之勿失

元祐戊辰獲此書崇寧壬午六月大江

濟川亭對紫金避暑于襄

米芾

從摹本的跋尾書欣賞米芾書法

華寧

宋代著名收藏家蘇耆藏一本《蘭亭序》，稱為唐褚遂良摹本，米芾對此十分喜愛，並在幅後題寫了一則「跋讚」。明代，這本《蘭亭序》為陳鑒所收。此跋現裝於一明人摹拓本之後。

米芾這段「跋讚」是以小行楷作「跋尾書」。米芾對此種書體頗為矜重，自稱「吾書小字行書有如大字，惟家藏真跡跋尾，間或有之，不以與求書者」。「跋尾書」一名即由此而來。米芾傳世書跡如《褚臨蘭亭序跋讚》、《破羌帖跋讚》等，也屬「跋尾書」。觀此帖，其特點主要有如下幾方面：

（一）筆法清勁流宕，同樣的筆畫亦各具異趣。 如：「右」、「下」、「一」、「模」、「真」、「者」（第七行）、「一繡繰」的「一」等，橫畫寫法筆筆不同，無一重複；「太」、「獲」、「使」、「命」、「落」、「雙」、「是」（第七行）、「腴」（第九行）

書帖內的題跋有甚麼作用？

題跋就是鑒藏家寫在書帖前或後的文字，內容包括記述作品的來歷和流傳情況，有的考辨真偽，重要的題跋能作為後世鑒藏家的依據，很多時候好的題跋會成為一篇具有獨立價值的書法名跡，備受推崇。

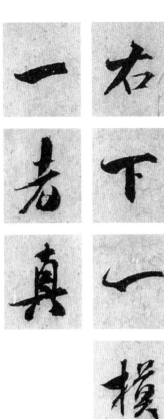

七個字的橫畫寫法皆不同

等字的捺筆，亦各具姿致。其點畫的豐富變化，皆因把筆虛和，使轉靈動，輕重提按，心手相應而得。米芾強調「學書要得筆，謂筋骨、皮肉、脂澤、風神皆全，猶一佳士也」，斥「一一相似」者為奴書。

米芾是誰？

米芾，宋代著名書法家，世稱其為「米顛」，能詩能文，精鑒別，擅書畫。書法得王獻之筆意，尤工行、草，與蔡襄、蘇軾、黃庭堅合稱「宋四家」。

字體小而筆畫分明

（二）轉折鋩鍔，鋒勢分明。如：「褚」、「秀」、「者」、「不」、「俗」、「收」、「或」、「豈」、「器」、「流」、「腴」、「殊」、「繡」等字，均可見破鋒、賊毫、飛白，字體雖小，但筆畫交待清晰明瞭，絕無苟且敷衍之處。

「命」與「雙」兩字結構以險取勝

（三）**書姿險勁**。米芾書法，自成一格。「跋尾書」尤能體現其特徵。結字緊峭、瘦勁。如：「第」、「韓」、「時」、「檢」、「筆直」、「泉」、「封」、「避」等字，直筆往往偏向右方，使字體略呈欹斜，別具一種奇險姿致。另外，點畫的疏密分佈方面，並不講究工穩與精整，字的大小也各隨其態，無刻意佈置。但卻能收到以險取勝、偃仰開闔、涉筆成趣的效果。如：「命」將上半部盡量伸展，而下半部依然緊湊，形成對比；「雙」將右邊「隹」向上移，字的結構隨之改變；「韓」、「賜」、「清潤」等字的處理，也都收到險中求夷、欹中求正的效果。

83

（四）風格自然天真。

米芾說：「書非以使筆形墨而已，其渾然天成如純絲也。出於天成，自然神異。」此則「跋尾書」正如他所詮釋的那樣，題於家藏真跡之上，無心示人，無慮工拙。「隨意落筆，皆得自然，備其古雅。」如：「秀」、「者所不能到」、「正以此本」、「器」等字，皆率意而就，下筆痛快。通篇字字呼應，行行貫通，意到筆隨。

此「跋尾書」書於北宋徽宗崇寧元年壬午，米芾五十二歲，為其晚歲佳作。

（本文作者是故宮博物院研究員、古書畫專家。）

歷史小故事——蕭翼賺蘭亭

《蘭亭序》是晉代大書法家王羲之的傑作，作為傳家寶，一直傳到他的七世孫智永和尚手中，因為沒有子嗣，智永臨終時將它託付給了弟子辯才。此時，酷愛王羲之書法的唐太宗李世民，正四處收羅王氏真跡，聽說了《蘭亭序》的下落，便三次詔見辯才，想讓他主動交出，但辯才矢口否認，只說歷經戰亂，不知去向。太宗無可奈何，卻並不死心，便派足智多謀的御史蕭翼去騙取這件寶貝。

蕭翼扮作商人，謊稱來自北方，路過越州（今浙江紹興），投宿於辯才住持的永欣寺。為了接近辯才，蕭翼投其所好，盡展所能，吟詩論畫，品茗下棋。辯才對其大為欣賞，兩人很快就成了知己。蕭翼見時機成熟，便將從內廷帶來的幾幅王羲之墨跡拿出，故意在辯才面前賣弄。此舉果然激起了辯才好勝之心，將秘藏在房樑上的《蘭亭》真跡取下，展示給他看。蕭翼見是真跡無誤，馬上認輸，

甘願將自己的收藏留給辯才。從此之後，辯才的警惕性徹底放鬆，任蕭翼自由出入自己的禪房。一天，蕭翼借辯才外出之機，藉口去取東西，將禪房內的幾件王羲之墨跡連同《蘭亭序》統統帶走，然後下令逮捕了辯才和尚。

唐太宗得到《蘭亭序》真跡，十分高興，擢升蕭翼，同時賜辯才無罪，另加封賞。但辯才受此驚嚇，又加上誤信於人，遺失重寶，愧對師尊，慚憤交集，不到一年就溘然而逝。

據傳，王羲之的《蘭亭序》真跡後來隨葬於太宗的昭陵，今天我們所能見到的只是虞世南、褚遂良、馮承素等人的臨摹本而已。這個故事則為《蘭亭序》這件千古名作又增添了一層傳奇色彩。

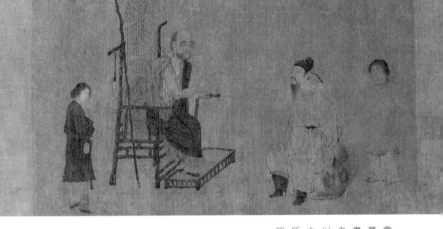

《蕭翼賺蘭亭圖卷》

蕭翼賺蘭亭的故事在書史上極為有名，因此自唐以來，歷代均不乏以之為題的繪畫創作。本幅為南宋佚名畫家所作，描繪蕭翼與辯才談藝論道的場景。

五 意在神似——褚遂良《行書臨蘭亭序帖》

華寧

此帖舊題為《唐褚遂良摹蘭亭帖》。因幅後有米芾題「永和九年暮春月」七言古詩一首，所以鑒藏家又稱其為「米芾詩題本」。清代乾隆年間，這本《蘭亭》被刻入《蘭亭八柱》帖，列之二。此帖流傳有緒，歷代著錄與論述頗為詳盡，向為鑒藏家所珍視，認為是眾多臨摹本中的善本之一。至於此帖的臨寫者，除唐代褚遂良外，亦有認為是宋代米芾或其同時代人。

此本《蘭亭》有許多獨特之處：

（一）首先表現在風格自然樸實。此帖與精確傳真的摹拓善本如《神龍本蘭亭序》相比，不同之處是細節上不求與原帖一一吻合。「癸丑」二字上下拉開，

褚遂良是誰？

褚遂良，唐代著名書法家，貞觀年間被魏徵推薦侍書，為唐太宗鑒定二王故帖。他早年向史陵學書，甚得歐陽詢、虞世南器重。後習王羲之的書法，筆致端勁清拔，雍容柔婉。

字體有別於原帖的寫法

並不緊湊相連;「群」字末筆又開像兩豎;「崇」字山頭只作「山」形,無點也無畫;「塹」字右邊賊毫變作兩細點;「激」字中間寫作「身」字;「快」寫成「快」字;「俛」字立人旁一撇一豎都很短;「痛」字原有先寫的「哀」字,此處不見,書寫時意在追隨前賢,以期達到王羲之《蘭亭》瀟灑超脫,游行自在的藝術境界;故下筆時以意為之,氣定神閒,點畫自如,不拘形似。書風雍容妍潤,樸質流美;既準確地傳達出原帖的神韻,又灌注了臨寫者的情緒與高妙的書藝。

89

點畫結構極盡變化

（二）**筆法使轉靈動，勁健俊爽**。例如：「暢敍幽情」、「惠風和暢」、「流觴曲水」、第十八行「猶不」、第十九行「以之興懷」等字句，點畫結構極盡變化，線條平穩中寓險勁。全篇二十餘個「之」字，變轉各異，顧盼生姿，神韻互見；兩個「俯」（第九行、第十一行）在結字上也面目不同。清人王澍評此本「筆力縱橫排奡，有不可控勒之勢」，頗為中的。

90

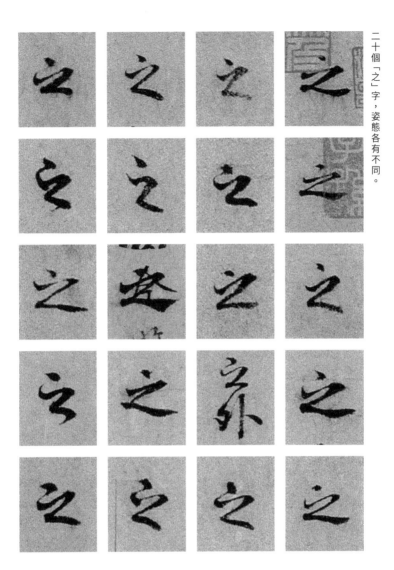

（三）墨色濃淡相宜，既不傷於燥露，也無遲重蹇鈍之感。如：「知老之將至」一行（第十六行）；墨色枯燥濃淡的變化非常豐富。而更多時墨色是隨着筆觸的輕重緩急、粗獷纖細而相應生發的，欣賞者所感受到的是溫潤醇美，神采宛然。

（四）章法佈局上，以縱行為主，筆畫映帶，或左或右，不失軸心，富有韻律。如：第六行「列坐其次」，上半行稍稍向左傾斜，使左右兩邊的行氣形成左邊緊湊、右邊疏朗的格局。；至下半行又緩緩向右，至「之」字，正好回歸到與左右兩邊行距相當；第二十行「能不以之」，其下半行稍稍向左偏斜，使左右行距相應發生改變；氣韻便由此生動起來。另外，字的大小參差相間，隨手所如，錯落有致。如：第十八行「係之矣向之所」、第二十行「能不以之」、第二十一行「云死生亦大矣豈」等，其字距間或緊湊或寬鬆的節奏性變化是比較明顯的。

（本文作者是故宮博物院研究員、古書畫專家。）

92

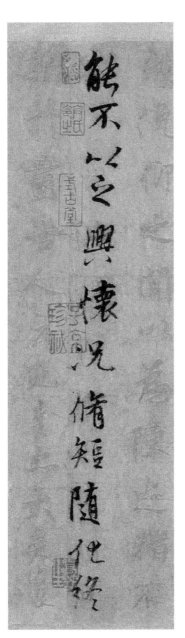

列坐其次雖無絲竹管弦之

能不以之興懷況脩短隨化終

縱行章法

93

中國古代書法發展概況表

時代	發展概況	書法風格	代表人物
原始社會	在陶器上有意識地刻畫符號		
殷商	文字已具有用筆、結體和章法等書法藝術所必備的三要素，主要文字是甲骨文，開始出現銘文。	商朝的甲骨文刻在龜甲、獸骨上，記錄占卜的內容，又稱卜辭。筆畫粗細、方圓不一，但遒勁有力，富有立體感。	
先秦	鑄刻在青銅器上的金文盛行。	金文又稱鐘鼎文，字型帶有一定的裝飾性。受當時社會因素影響，出現書不同文的現象。雖然使用不方便，但使得文字呈現出多樣的風格。	
秦	秦統一六國後，文字也隨之統一。官方文字是小篆。	小篆形體長方，用筆圓轉，結構勻稱，筆勢瘦勁俊逸，體態寬舒，主要用於官方文書、刻石、刻符等。	李斯、趙高、胡毋敬、程邈等。
漢	漢代通行的字體約有三種，篆書、隸書和草書。其中隸書是漢代的主要書體。	西漢篆書由秦代的圓轉逐漸趨向方正，東漢篆書體勢方圓結合，用筆遒勁。隸書筆畫中出現了波磔，提按頓挫、起筆止筆，表現出蠶頭燕尾波勢的特色。草書中的章草出現。	史游、曹喜、崔寔、張芝、蔡邕等。
魏晉	書體發展成熟時期。各種書體交相發展，在隸書的基礎上，演變出楷書、草書和行書。書法理論也應運而生。	楷書又稱真書，凝重而嚴整；行書靈活自如，草書奔放而有氣勢。出現劃時代意義的書法大家鍾繇和「書聖」王羲之。	鍾繇、皇象、索靖、陸機、王羲之、王獻之等。

朝代	特點說明	書風特色	代表書法家
南北朝	楷書盛行時期。北朝出現了許多書寫、鐫刻造像、碑記的書法家。南朝仍籠罩在「二王」書風的影響下。	北朝的碑刻又稱北碑或魏碑，筆法方整，結體緊勁，融篆、隸、行、楷各體之美，形成雄偉渾厚的書風。	羊欣、范曄、蕭衍、陶弘景、崔浩、王遠等。
隋	隋代立國短暫，書法臻於南北融合，雖未能獲得充分的發展，但為唐代書法起了先導作用。	隋代碑刻和墓誌書法流傳較多。隋碑內承周、齊峻整之緒，外收梁、陳綿麗之風，結體或斜畫豎結，或平畫寬結，淳樸未除，精能不露。	智永、丁道護等。
唐	中國書法最繁盛時期。楷書在唐代達到頂峰，名家輩出。行書入碑，拓展了書法的領域。盛唐時的草書清新博大、放縱飄逸，其成就超過以往各代。	唐代書法各體皆備，並有極大發展，歐體書法度嚴謹，雄深雅健；褚體清勁秀穎、顏體結體豐茂，莊重奇偉；柳體遒勁圓潤，楷法精嚴。張旭、懷素狂草如驚蛇走虺，張雨狂風。	虞世南、歐陽詢、褚遂良、薛稷、李邕、張旭、顏真卿、柳公權、懷素等。
五代十國	書法上繼承唐末餘緒，沒有新的發展。	書法以抒發個人意趣為主，為宋代書法的「尚意」奠定了基礎。	楊凝式、李煜、貫休等。
宋	北宋初期，書法仍沿襲唐代餘波，帖學大行。	刻帖的出現，一方面為學習晉唐書法提供了楷模和範本，一方面對行書的迅速發展和尚意書風的形成，起了推動作用。	蘇軾、黃庭堅、米芾、蔡襄、趙佶、張即之等。
元	元代對書法的重視不亞於前代，書法得到一定的發展。	元代書法初受宋代影響較大，後趨趙孟頫、鮮于樞等人，使晉、唐傳統法度得以恢復和發展。	趙孟頫、鮮于樞、鄧文原等。
明	明代書法繼承宋、元帖學而發展。眾多書法家都是由宋元入晉唐，取法「二王」，也有部分書家法古開新，表現出鮮明個性。	明初書法沿襲元代傳統，尚未形成特色。江南地區的蘇、杭等地成為經濟和文化中心，文人書法抬頭。書法在繼承傳統基礎上更講求形式美和抒發個人情懷。晚期狂草盛行，湧現出許多風格獨特、成就卓著的書法家。	宋克、沈度、沈粲、解縉、祝允明、文徵明、王寵、董其昌、張瑞圖、黃道周、倪元璐等。
清	突破宋、元、明以來帖學的樊籬，開創了碑學。書法中興，書壇活躍，流派紛呈。	清代碑學在篆書、隸書方面的成就，可與唐代楷書、宋代行書、明代草書相媲美，形成了雄渾淵懿的書風。	王鐸、傅山、朱耷、冒襄、劉墉、鄭燮、金農、鄧石如、包世臣等。